ドミニクとニッキーへ

ぞうのエルマー ⑮
エルマーとにじ
2007年10月20日　第1刷発行
2025年 1月20日　第6刷発行

文・絵／デビッド・マッキー
訳／きたむら さとし
題字／きたむら さとし
発行者／落合直也
発行所／ＢＬ出版株式会社
〒652-0846 神戸市兵庫区出在家町2-2-20
Tel.078-681-3111　https://www.blg.co.jp/blp
印刷・製本／TOPPANクロレ株式会社

NDC933　25P　23×20cm
Japanese text copyright ⓒ 2007 by KITAMURA Satoshi
Printed in Japan　ISBN978-4-7764-0254-1 C8798

ELMER AND THE RAINBOW by David McKEE
copyright ⓒ 2007 by David McKEE
Japanese translation rights arranged with Andersen Press Ltd., London
through Tuttle-Mori Agency, Inc., Tokyo

ぞうのエルマー 15
エルマーとにじ
ぶんとえ デビッド・マッキー　やく きたむらさとし

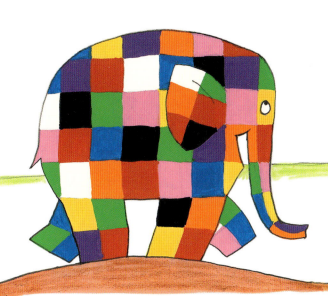

BL出版

そとは あらしです。エルマーは ほらあなの なかに いました。
とりや ほかのぞうたちも いっしょです。
「かみなりって なんだか わくわくするなあ」と エルマーは いいました。
「それに、あらしの あとには よく にじが でるしね」

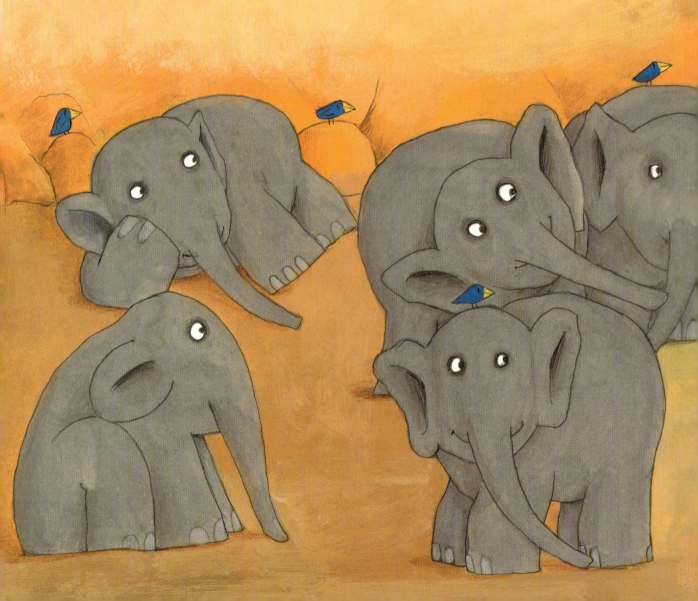

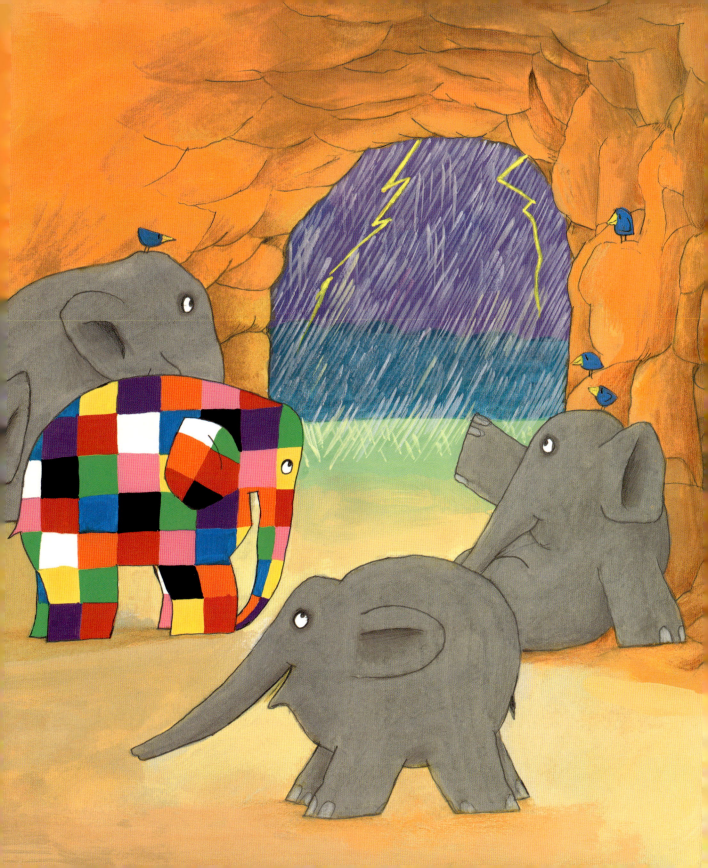

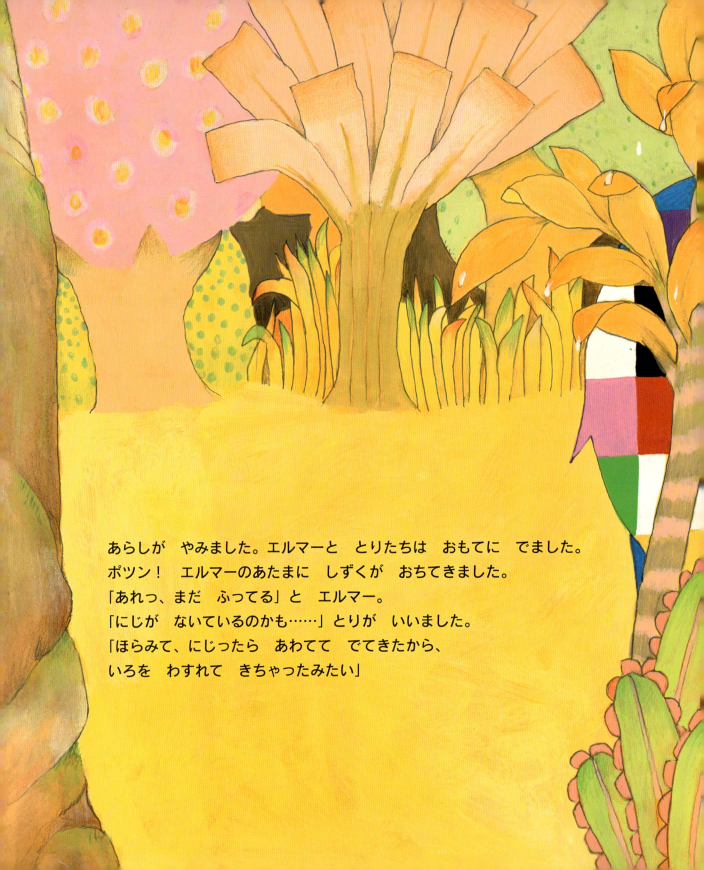

あらしが やみました。エルマーと とりたちは おもてに でました。
ポツン！ エルマーのあたまに しずくが おちてきました。
「あれっ、まだ ふってる」と エルマー。
「にじが ないているのかも……」と とりが いいました。
「ほらみて、にじったら あわてて でてきたから、
いろを わすれて きちゃったみたい」

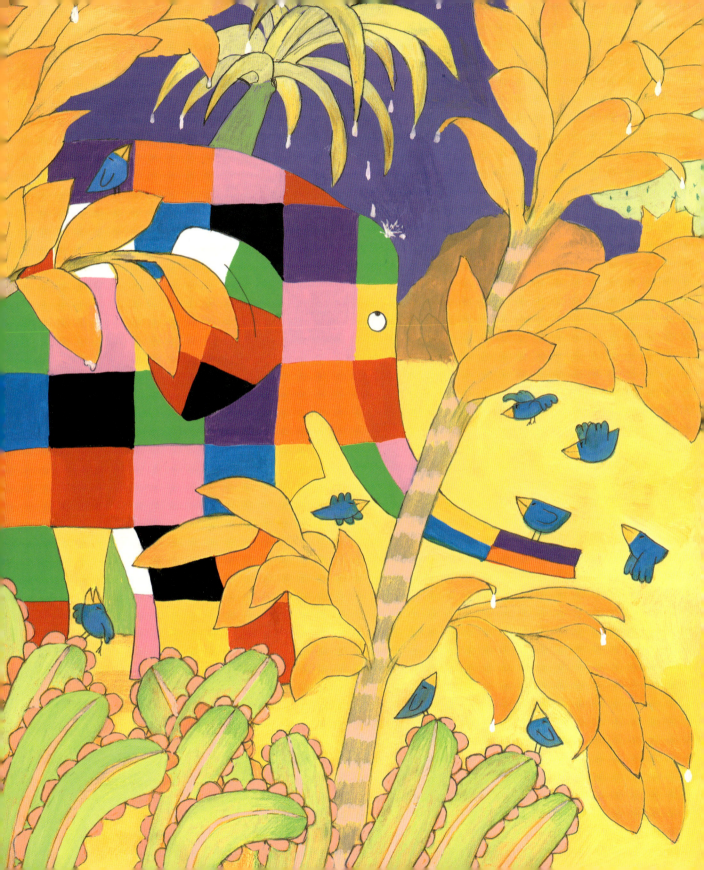

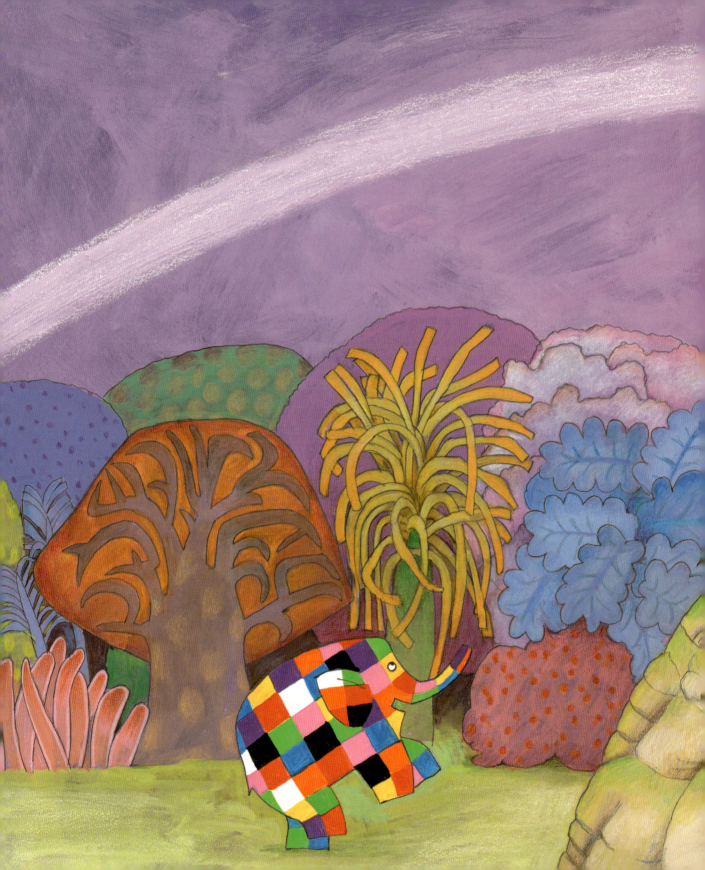

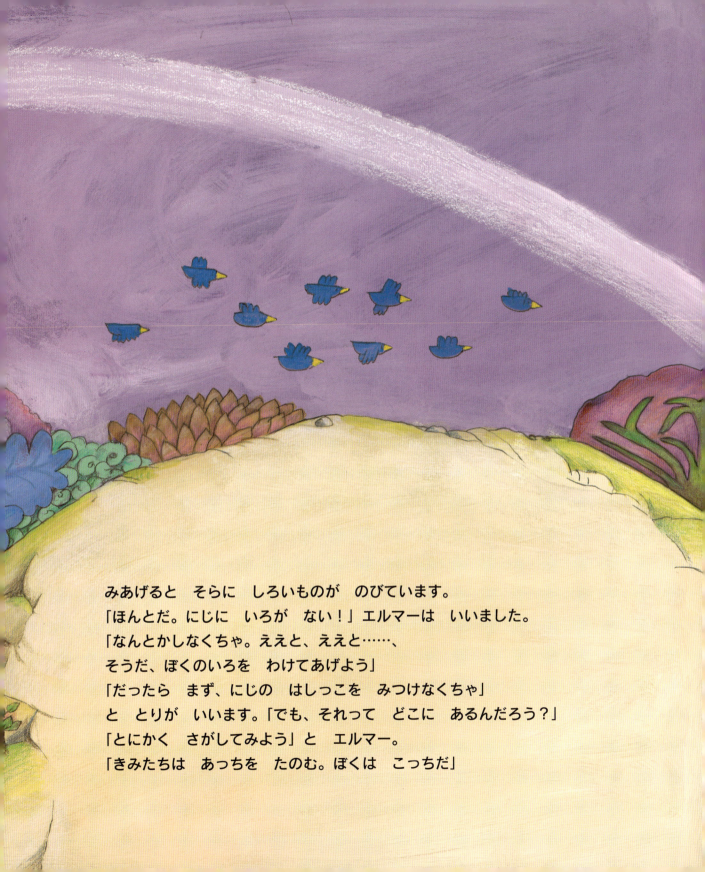

みあげると そらに しろいものが のびています。
「ほんとだ。にじに いろが ない!」エルマーは いいました。
「なんとかしなくちゃ。ええと、ええと……、
そうだ、ぼくのいろを わけてあげよう」
「だったら まず、にじの はしっこを みつけなくちゃ」
と とりが いいます。「でも、それって どこに あるんだろう?」
「とにかく さがしてみよう」と エルマー。
「きみたちは あっちを たのむ。ぼくは こっちだ」

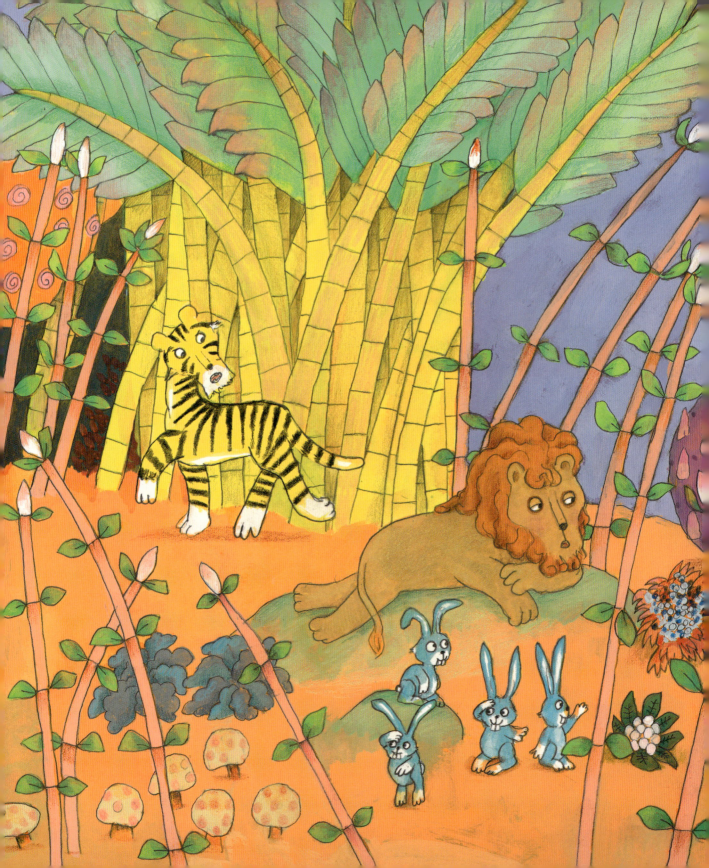

「エルマー、なにを　さがしてるんだい？」ライオンが　よびかけました。
「にじの　はしっこだよ。みなかった？」エルマーは　こたえました。
「はしっこって、どっちのはしっこ？」と　ライオン。
「どっちでも　いいんだ」と　エルマー。「にじの　いろが　なくなっちゃったから、ぼくのいろを　わけてあげようと　おもって、はしっこを　さがしてるんだ」
「いろのない　にじだって！」こんどは　トラが　いいました。
「そいつは　たいへんだ。ライオン、ぼくらも　いっしょに　さがそう。ウサギ、きみたちもだ。みんなで　さがそう」
「まかせとけ」ライオンが　こたえました。「みつけたら、ガオーって　ほえて　しらせてやるよ」

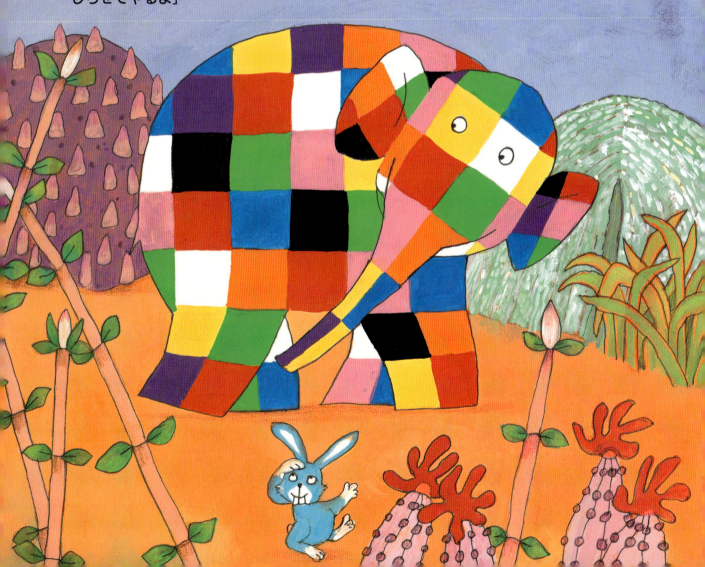

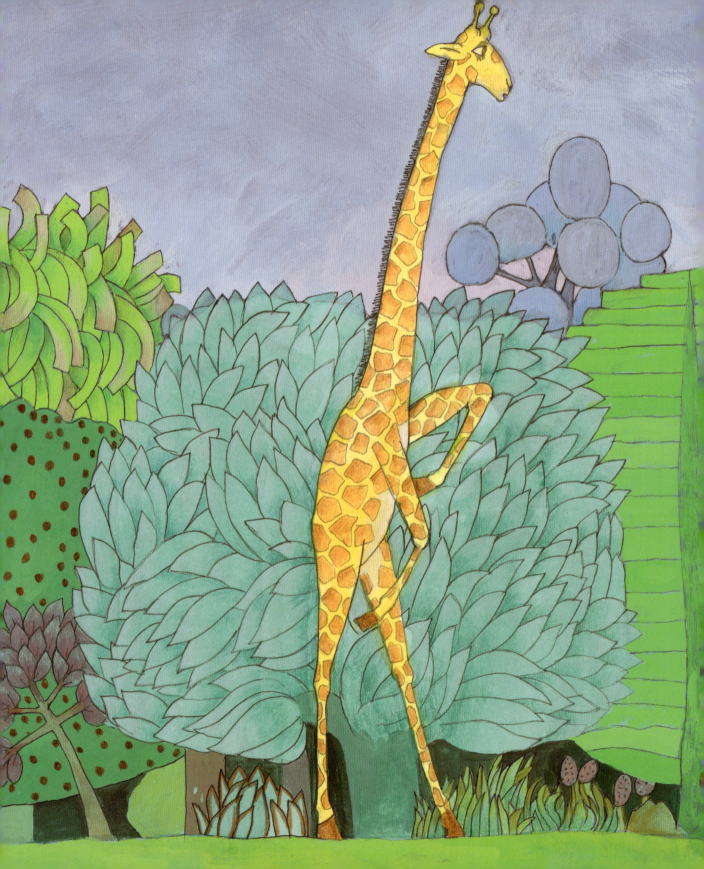

しばらくいくと、キリンが いました。
「ねえ、エルマー」キリンは いいました。「そらに へんなものが あるの」
「あれは にじなんだ」エルマーは いろを なくした にじのことを はなしました。
「キリンさん、にじの はしっこ、みえる？」
キリンは にほんあしで たって、くびを のばしました。
「ううん、みえないわ。でも、エルマー、にじに いろを あげたら、
エルマーのいろは いったい どうなっちゃうの？」
キリンが ふりむくと、もう エルマーは いませんでした。

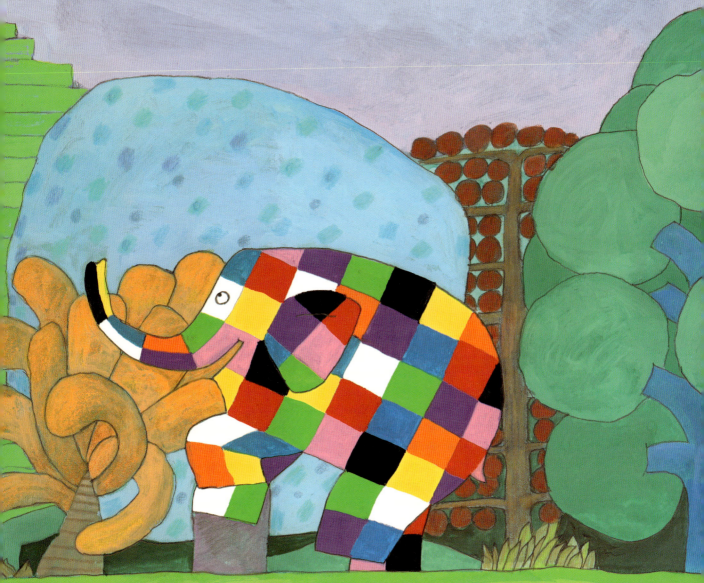

エルマーは　ぞうたちのところへ　もどってきました。
みんな　まだ　ほらあなの　なかに　いました。
「そらに　へんなものが　あるから　そとに　でたくないんだ」
にじに　なにが　おこったのか　エルマーが　はなすと、
ぞうたちも　びっくり。なんとかしなくちゃと　いいだしました。
「でもさあ、じぶんのいろを　にじに　あげちゃったら、
エルマーは　いったい　どうなっちゃうの？」
「ぞういろの　ぞうに　なるんじゃない？　ぼくたちみたいに」
「そうか……、まあ、いろのない　にじよりは　そのほうが　いいか」

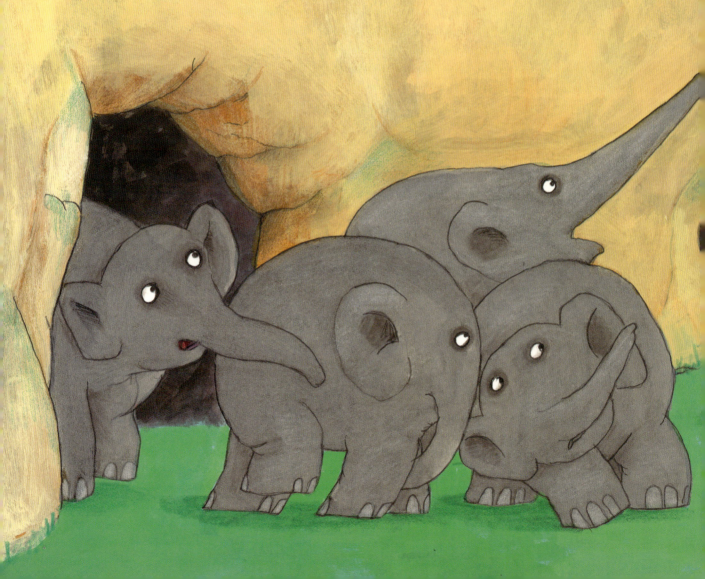

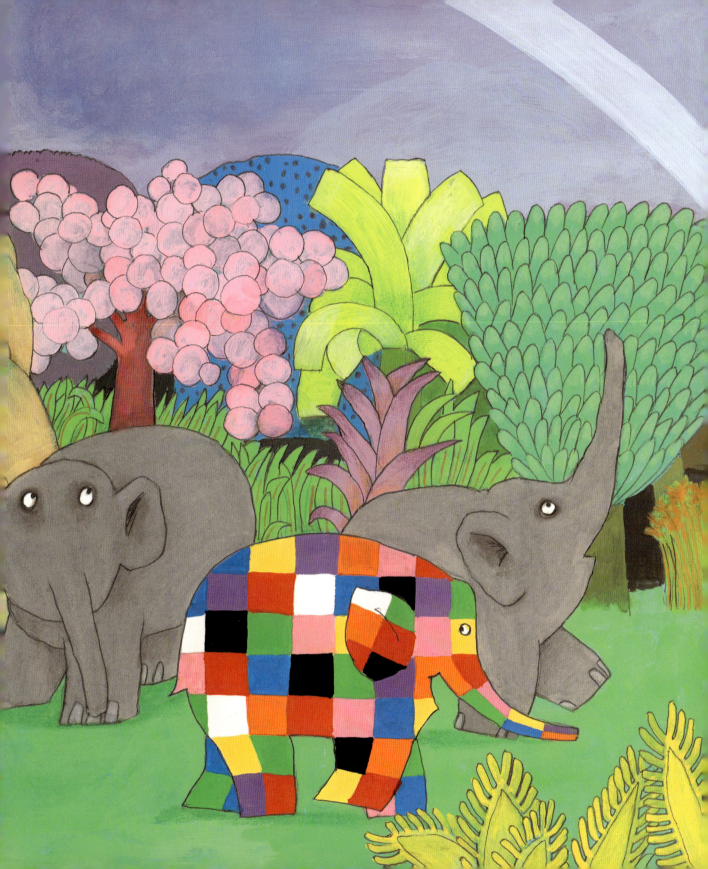

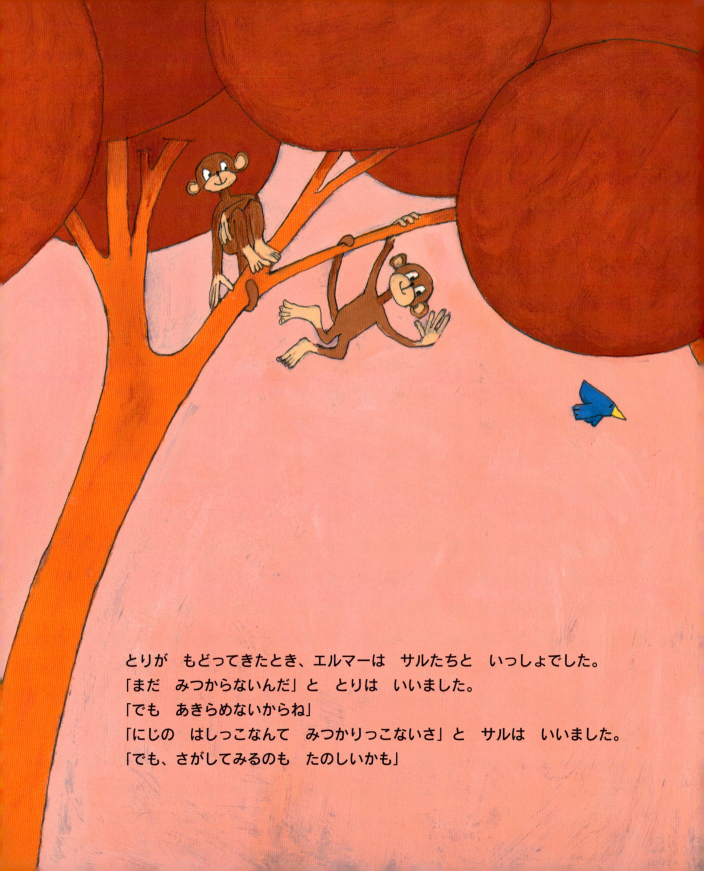

とりが もどってきたとき、エルマーは サルたちと いっしょでした。
「まだ みつからないんだ」と とりは いいました。
「でも あきらめないからね」
「にじの はしっこなんて みつかりっこないさ」と サルは いいました。
「でも、さがしてみるのも たのしいかも」

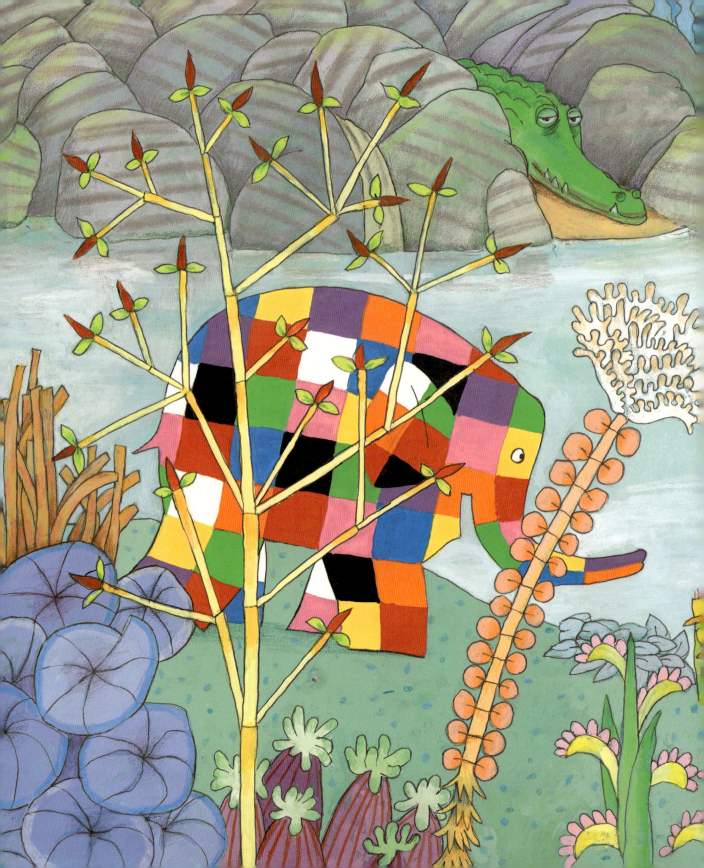

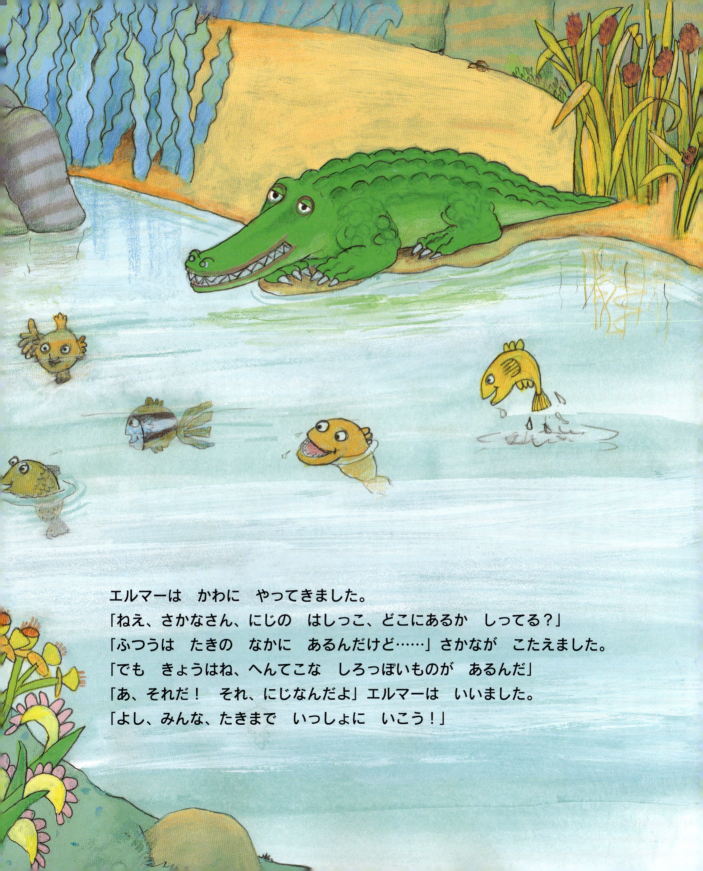

エルマーは　かわに　やってきました。
「ねえ、さかなさん、にじの　はしっこ、どこにあるか　しってる?」
「ふつうは　たきの　なかに　あるんだけど……」さかなが　こたえました。
「でも　きょうはね、へんてこな　しろっぽいものが　あるんだ」
「あ、それだ!　それ、にじなんだよ」エルマーは　いいました。
「よし、みんな、たきまで　いっしょに　いこう!」

ほんとうです。
たきの なかから、いろのない にじが でています。
やっと みつけました。
エルマーと さかなと ワニは おおきな こえで みんなに しらせました。
そのあと すぐに、エルマーは たきの うしろに はいっていきました。

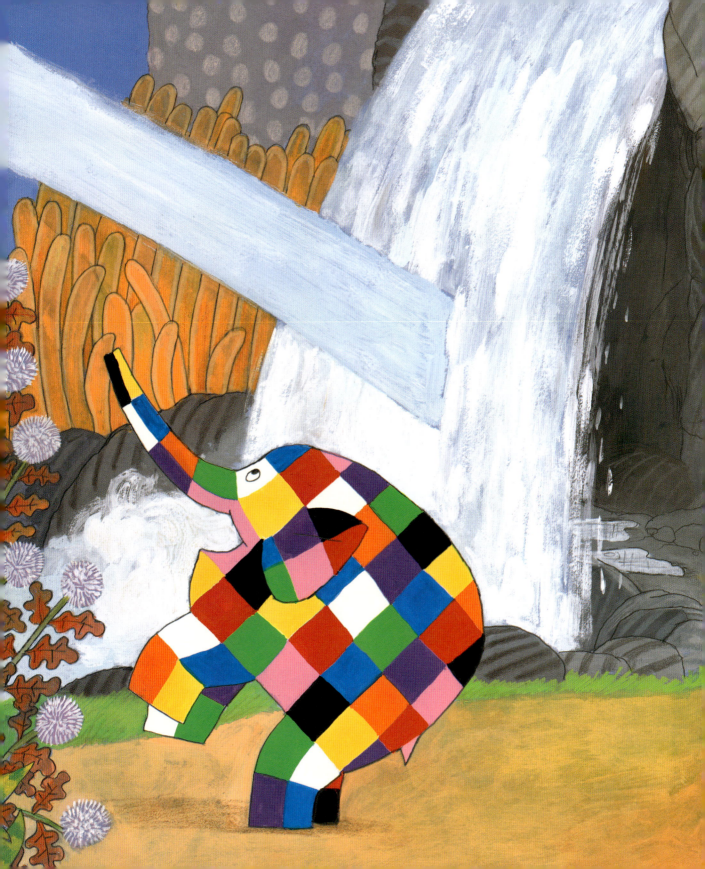

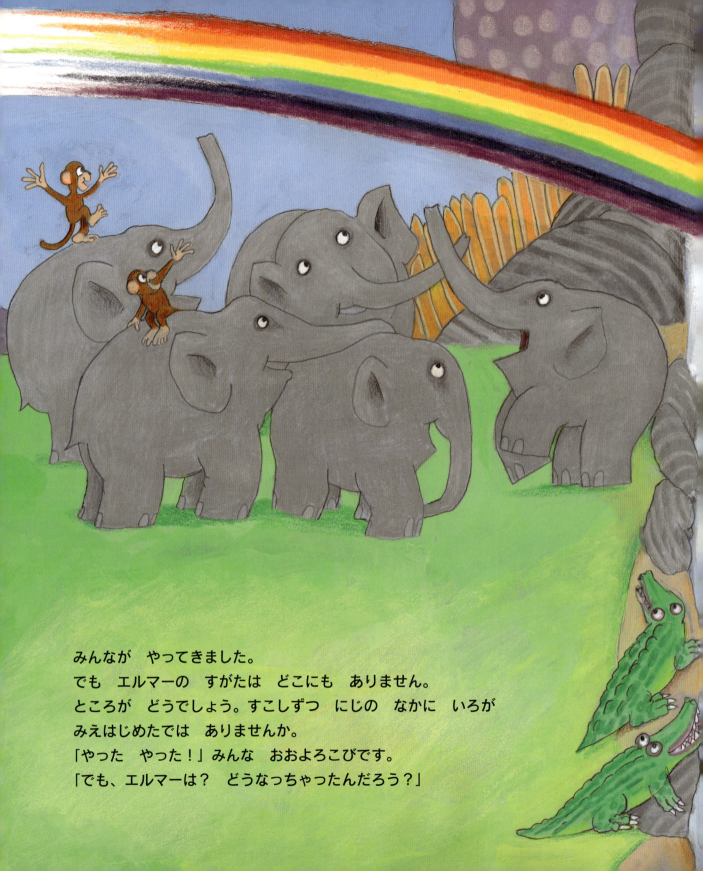

みんなが やってきました。
でも エルマーの すがたは どこにも ありません。
ところが どうでしょう。すこしずつ にじの なかに いろが
みえはじめたでは ありませんか。
「やった やった!」みんな おおよろこびです。
「でも、エルマーは? どうなっちゃったんだろう?」

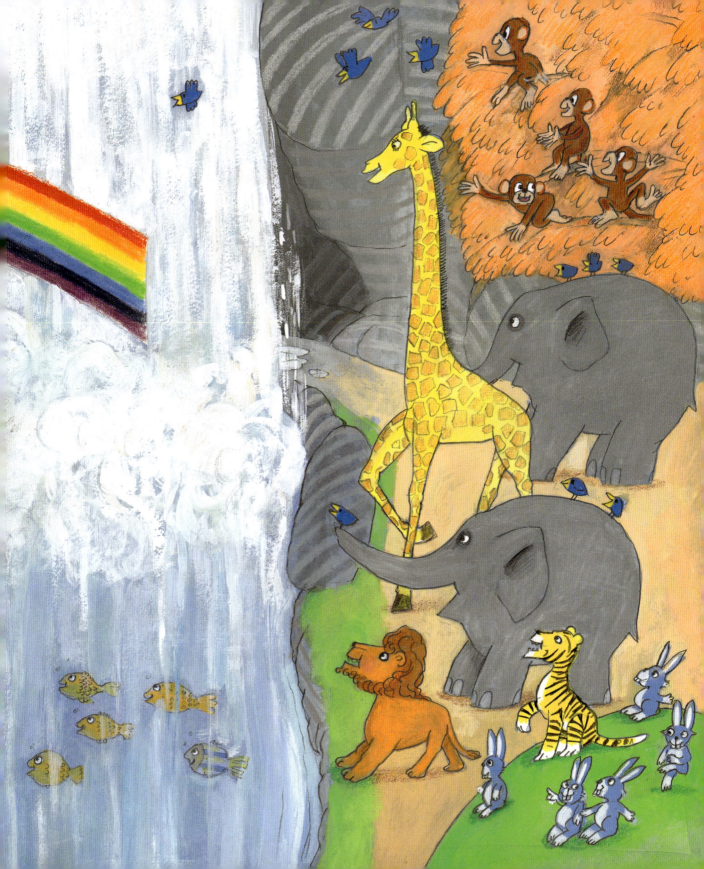

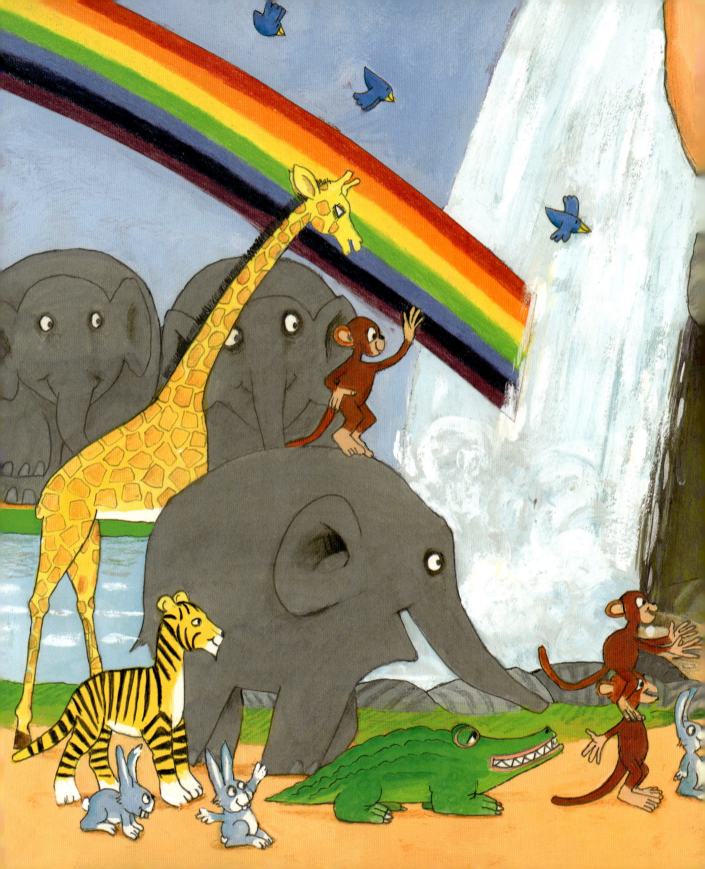

と そのとき、たきの うしろから エルマーが あらわれました。
からだのいろは ぜんぜん かわっていません。
みんなは もういちど よろこびました。
「でも、エルマー」ぞうが たずねました。「にじに いろを あげちゃったのに、
エルマーのいろが そのままなのは どうして？」
エルマーは わらって こう こたえました。
「いくら あげても ぜんぜん へらないものって あるんだよ。
たとえば、しあわせとか、やさしさとか、
それから ぼくのいろとかね」

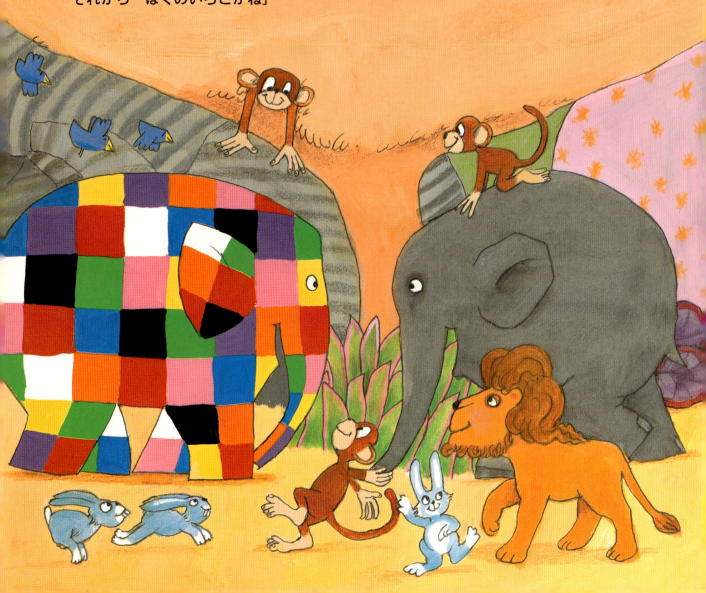

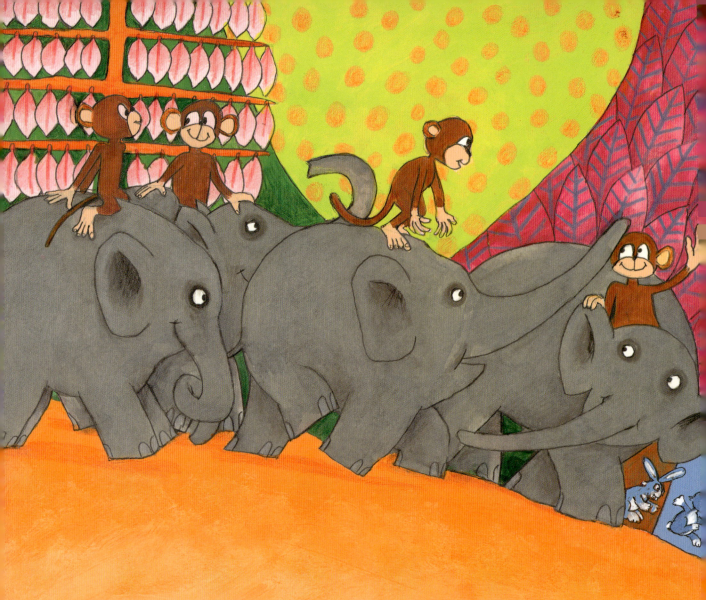

かえりみち、トラが こんなことを いいました。
「ねえ、にじが もし パッチワークだったら どんなだろう？」
エルマーは にっこり ほほえみました。
「おかしなこと いってらあ」ライオンが こたえました。
「パッチワークは エルマーだけで たくさんだよ」
それをきいた エルマーは おおきな こえで わらいだしました。

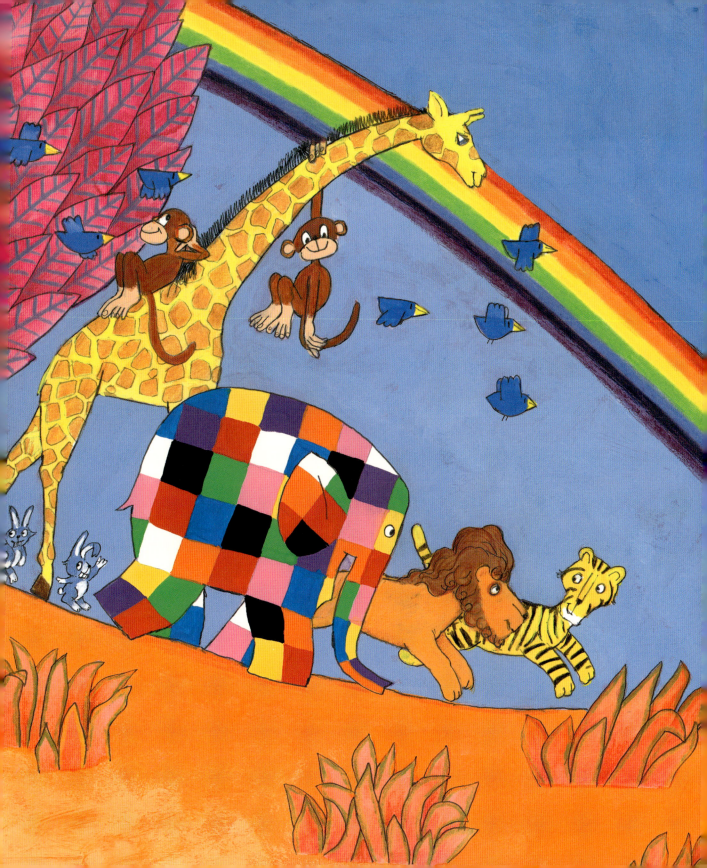

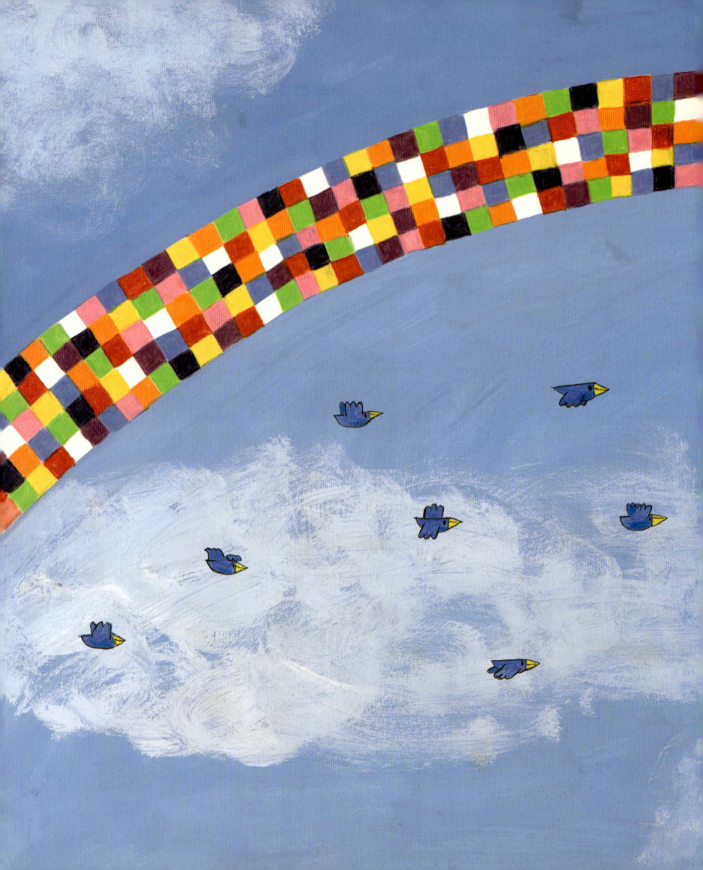